_____ 학교 ____ 학년____반 _____ 의 책이에요.

'체험학습'이란 책에서나 수업 시간에 배운 지식을 실제 현장에서 직접 경험해 보는 공부 방법이에요. 단순히 전시된 물건을 관람하거나 공연을 보는 것이 아니라 학습을 하기 전에 미리 필요한 정보를 조사하는 것까지를 포함한 모든 활동을 의미해요. 어떻게 공부할 것인지를 준비하면 그렇지 않은 경우보다 훨씬 더 많은 것을 보고 느끼게 되겠지요. 이 책은 체험학습을 하려는 어린이들에게 좋은 길잡이 역할을 할 거예요.

❶ 가기 전에 읽어 보세요

이 책은 체험학습 현장을 어린이들이 쉽게 이해할 수 있도록 풀이한 안내서예요. 어린이들이 직접 체험학습 현장을 찾아가는 데 필요한 정보가 들어 있어요. 체험학습 현장을 가기 전에 꼼꼼히 읽어 보세요.

❷ 현장에서 비교해 보세요

이 책은 지방 자치가 무엇인지, 어떤 기구가 있는지 등 지방 자치제에 관한 것을 다루고 있어요. 체험학습을 가기 전에 먼저 읽어 보고 지방 자치에 관해 알아보세요.

❸ 스스로 활동해 보세요

이 시리즈는 단지 지식을 전달하기 위한 교양서가 아니에요. 어린이 여러분이 교과서로 수업 시간에 배운 내용을 실제 현장에서 직접 체험하며 익힐 수 있도록 다양한 활동 내용을 담았지요. 책 중간이나 뒷부분에 이해를 돕기 위한 활동이 있으니 꼭 스스로 정리해 보세요.

❹ 견학 후 활동이 다양해요

체험학습 후에는 반드시 견학 후 여러 가지 활동을 해 보세요. 보고서 쓰기, 신문 만들기, 그림 그리기 등을 통해 체험학습에서 보고 들은 내용을 다시 한번 정리하면 알찬 체험학습이 될 거예요.

신나는 교과 체험학습 13

지역 주민들이 참여하고 결정해요 지방 자치와 의회

1판 1쇄 발행 | 2019. 1. 18.
1판 7쇄 발행 | 2023. 11. 10.

글 김성호 | 그림 이지후

발행처 김영사 | **발행인** 고세규
등록번호 제 406-2003-036호 | **등록일자** 1979. 5. 17.
주소 경기도 파주시 문발로 197(우-10881)
전화 마케팅부 031-955-3100 | 편집부 031-955-3113~20 | 팩스 031-955-3111

값은 표지에 있습니다.
ISBN 978-89-349-8493-1 64000
ISBN 978-89-349-8306-4 (세트)

좋은 독자가 좋은 책을 만듭니다. 김영사는 독자 여러분의 의견에 항상 귀 기울이고 있습니다.
전자우편 book@gimmyoung.com | 홈페이지 www.gimmyoungjr.com

어린이제품 안전특별법에 의한 표시사항

제품명 도서 제조년월일 2023년 11월 10일 제조사명 김영사 주소 10881 경기도 파주시 문발로 197
전화번호 031-955-3100 제조국명 대한민국 ⚠주의 책 모서리에 찍히거나 책장에 베이지 않게 조심하세요.

지역 주민들이 참여하고 결정해요

지방 자치와 의회

글 김성호 그림 이지후

주니어김영사

차례

〈지방 자치와 의회〉를 시작하기 전에

여러분은 지방 자치와 의회에 대해 얼마나 알고 있나요? 이 책에는 지방 자치가 무엇인지, 어떤 기구가 있는지, 지방 자치와 의회는 어떻게 다른지 등 지방 자치 제도에 관한 것을 다루고 있어요. 이 책을 읽기 전이나 읽고 난 후 관련한 사이트도 찾아보세요. 책을 더 재미있게 읽을 수 있을 거예요.

자치법규정보시스템

각 자치 단체의 법규를 알아볼 수 있는 곳으로 최근 제개정된 자치 법규와 자치 법규현황과 검색 등을 할 수 있어요. 내가 살고 있는 자치 단체에 어떤 법규가 있는지 검색해 보세요.
http://www.elis.go.kr/

지방 재정현황

우리 지역 재정 현황, 지방 재정이 운영되는 방법, 예산 현황, 재정 여건, 결산 현황 등 지방 재정의 모든 것을 볼 수 있어요. 사이트 내에서 어린이 배움터도 운영하고 있어요.
http://lofin.mois.go.kr/portal/main.do

서울특별시의회

서울특별시에 제출된 의견이나 법안을 처리하기 위해 설치된 의회예요. 지방 의회의 입법 기관으로서의 역할과 주민 의사를 대표하는 기관이기에 여러 권한을 갖고 있어요. 모의 의회를 체험할 수 있답니다.
http://www.smc.seoul.kr/main/index.do

※ 이 외에도 각 지방 자치 단체별로 홈페이지를 활용해 보세요.

지방 자치와 의회는요...

학교에는 전교 학생회가 있어요. 학생회 임원들이 모여 다양한 주제로 회의를 하지요. 예를 들어, 부서진 철봉을 고쳐 달라고 요청하거나, 화장실에 낙서하면 일주일 동안 화장실 청소를 한다는 등 규칙을 정하지요. 하지만 전교 학생회에서 아주 작은 내용까지 다루지는 않아요. 구멍 난 주전자를 새것으로 교체하자, 체험학습을 박물관으로 갈까 갯벌로 갈까 등은 각 학급에서 자체적으로 결정해요. 바로 학급 회의를 통해서요.

국가도 마찬가지예요. 나라의 중요한 일은 국회 의원들이 국회에서, 지방의 일은 지방 의원들이 지방 의회에서 결정해요. 학생회가 국회라면, 학급 회의는 지방 의회인 셈이에요. 이렇게 지역 사회의 문제를 지역 주민이 스스로 참여하고 결정하는 것을 지방 자치제라고 해요.

자, 그럼 지금부터 지방 자치와 의회가 무엇인지 알아볼까요?

지방 자치란 무엇일까요?

 고전 소설 《춘향전》에는 '변사또'라는 관리가 나와요. 변사또는 춘향이 수청을 들지 않겠다고 하자 화가 나서 춘향에게 벌을 주지요. 그런데 마침 한양에 과거 보러 갔던 춘향의 정혼자 이몽룡이 과거에 급제해 암행 어사로 돌아와 변사또를 혼내 주지요.

사또는 조선 시대의 지방 관리예요. 오늘날 시장이나 군수쯤 되는 직책이지요. 시장이나 군수 같은 관리를 지방 자치 단체장이라고 해요. 조선 시대에는 과거에 합격한 사람을 지방 관리로 임명해서 파견했어요. 변사또도 과거에 급제해서 사또가 되었지요. 자신이 태어난 곳이나 연고가 있는 지역에는 관리로 갈 수 없었어요.

　그런 곳에 관리로 가면 누군가의 옳지 못한 부탁을 들어줄 수 있으니까요. 조선 시대처럼 국가가 지방 관리를 임명해서 지방을 다스리게 하는 것을 중앙 집권 제도라 불러요.

　중앙 집권 제도에서는 나라를 다스리는 거의 모든 일을 중앙 정부에서 직접 처리해요. 궁궐에서 중대한 나랏일을 결정해서 변사또 같은 지방 자치 단체장에게 알려 주면, 그들은 지시대로 일을 했어요. 반면 지방 자치 제도에서는 그 지방 주민이 시장이나 군수, 지방 의원을 선거로 뽑아요. 또 조선 시대는 그 지역 출신은 관리로 임명하지 않았지만, 지방 자치 제도에서는 반드시 그 지역에 살고 있는 사람만 선거에 나갈 수 있어요. 우리를 위해 일할 사람은 우리 이웃 중에서 뽑는 제도이지요.

중앙 집권제의 장점과 단점

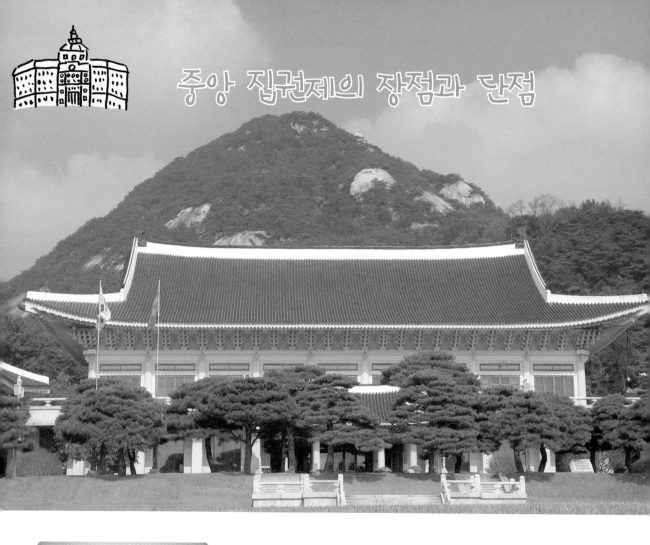

조선 시대도 중앙 집권제였어요.
조선은 건국 초기부터 나라를 다스리는 실권을 중앙 정부에 집중시키려고 노력했어요. 이전 왕조였던 고려보다 왕의 힘이 더 강해졌고, 법전인 《경국대전》을 통해 나라를 다스렸어요. 또 고려 시대에는 '향리'라는 지방의 힘 있는 토착 세력들이 그곳의 왕처럼 군림하고 있었어요. 그런데 조선은 과거로 등용한 인재를 지방관으로 파견해 향리들이 함부로 백성을 지배하지 못하도록 했어요. 점차 향리들의 힘은 약해졌고, 지방관들의 지시를 받게 되었어요. 드라마에서 사또 부하로 종종 등장하는 이방, 형방, 호방 등이 바로 향리예요.

옛날에는 왕이 다스리는 국가들이 많았어요. 그래서 왕이나 군주의 강력한 지도력을 내세운 중앙 집권제가 가장 흔한 통치 방식이었어요. 중앙 집권제는 전쟁이나 지진, 홍수 등 큰 재난이 일어나거나 사회 혼란이 발생해 국가가 흔들릴 때 질서 있게 대처하는 장점이 있어요. 또 새로운 정책을 실시할 때 국민들의 단합을 이끌어 낼 수 있어요. 국가가 명령을 내리면 국민은 그대로 따라야 했으니까요.

반면 중앙 집권제에는 단점도 많아요. 중앙 정부가 아무리 우수해도 지방의 모든 것을 속속들이 알지는 못해요. 그 지방에서 안고 있는 문제점과 필요한 것들은 그곳에 사는 사람들이 가장 잘 아니까요. 가령 도서관이 부족한 도시에서 도서관을 더 지으려 할 때 중앙 정부에서 '도서관

은 충분한데 뭐 하러 또 지어!' 하고 거절하면 불가능해요. 또 중앙 집권제에서는 중앙 정부가 있는 서울을 중심으로 발전이 이루어져요. 일자리도, 전철도, 도로도, 극장이나 박물관 같은 문화 공간도 수도권에 많이 몰려 있지요. 그래서 중앙 집권제에서는 국토의 불균형 발전이 문제가 되곤 해요. 가장 큰 문제점은 지방 주민들이 정치에 참여할 기회가 별로 없다는 사실이에요. 우리 지역을 위해 일할 사람을 우리가 판단해서 뽑지 못하고, 정부에서 임명하니까요.

군주
세습적으로 나라를 다스리는 최고 지위에 있는 사람이에요.

수도권
수도를 중심으로 이루어진 대도시권을 말해요.

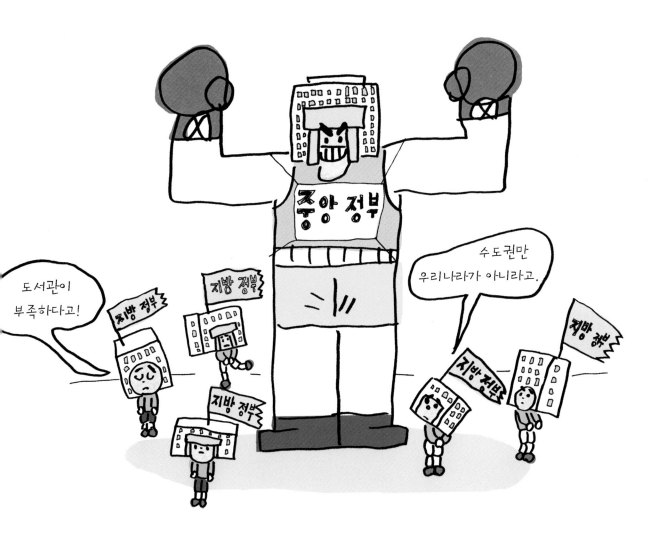

지방 자치 단체에는 어떤 것들이 있나요?

지방 자치 단체에는 크게 광역 자치 단체와 기초 자치 단체 두 가지가 있어요. '광역'이란 면적이 넓고 인구가 많다는 뜻이에요. 인구가 많은 도시와 면적이 넓은 도가 광역 자치 단체에 속해요. 우리나라 광역 자치 단체로는 서울특별시와 그 다음으로 인구가 많은 6개 광역시(부산광역시, 인천광역시, 대전광역시, 대구광역시, 광주 광역시, 울산광역시)가 있어요. 그리고 9도(경기도, 강원도, 충청북도, 충청남도, 전라북도, 전라남도, 경상북도, 경상남도, 제주도)가 있어요. 기초 자치 단체는 광역 자치 단체보다 규모가 작은 도시와 군을 말해요. 예를 들면 서울시 마포구 서교동에 사는 사람이 속한 지방 자치 단체는 서울시, 마포구 이렇게 두 개예요. 경상북도 경주시에 사는 사람에게 해당되는 지방 자치 단체는 경상북도, 경주시 이렇게 두 개이고요. 그런데 서울에는 마포구와 같은 '구'라는 지방 자치 단체가 있지만 경주시에는 '구'가 없어요.

지방 자치 단체장은 무슨 일을 하나요?

지방 자치 단체장은 각 지방 자치 단체를 대표하는 사람으로, 관련한 사무를 하고 지방 의회에서 결정된 사항을 집행해요. 시장, 도지사, 군수, 구청장 등이 여기에 속하는 사람이에요.

여기서 잠깐!

여러분은 지금 어떤 자치 단체에 살고 있나요?

※ 위의 내용을 참고해서 써 보세요.

그 이유는 인구가 50만 명이 넘는 큰 도시에만 구가 있기 때문이에요.

무슨 일을 할까요?

지방 자치 단체는 많은 일을 해요. 조례를 만들고, 상수도와 하수도를 건설하고 도시 환경 미화 작업을 하고, 소방 업무와 주민들을 대상으로 전염병을 예방하기 위한 예방 접종을 하지요. 또 홍수나 폭설과 같은 자연재해가 발생했을 때 주민들을 돕고, 세금을 걷고 농촌 지도소를 운영하고, 징병, 호적, 주민등록, 민방위 훈련, 선거, 인구 조사, 치안을 유지해요.

교육청도 지방 자치 단체 중 하나로 교육청을 책임지는 교육감도 4년마다 열리는 지방 선거에서 주민들이 선출한답니다. 교육청은 학생들의 교육 활동을 지원하고, 학교가 필요한 곳에 새 학교를 짓고, 낡은 학교를 수리해요. 또 재정이 열악한 학교에는 돈을 지원하고, 교사들이 학생들을 잘 가르칠 수 있도록 다양한 지원을 하지요.

조례
지방 자치 단체에서 만드는 자치 법규예요

치안
국가 사회의 안녕과 질서를 유지하고 보전하는 일이에요.

재정
국가 또는 지방 자치 단체가 행정 활동이나 공공 정책을 시행하기 위해 자금을 만들어 관리하고 이용하는 경제 활동이에요.

지방 자치 단체와 세금

여러 가지 일을 하는 중앙 정부나 지방 자치 단체는 큰돈이 필요해요. 그 돈은 국민이 낸 세금으로 충당해요. 국민이 내는 세금에는 크게 국세와 지방세가 있어요. 국세는 중앙 정부에 내는 세금이고, 지방세는 지방 자치 단체에 내는 세금이에요. 지방 자치 단체는 지방세로 다양한 일을 해요. 지방세에는 그 지역에 사는 사람들이 벌어들인 돈에서 일정 부분 내는 소득세, 집을 샀을 때 내는 취득세, 자동차를 구입할 때 내는 자동차세, 그리고 그 지역에 살고 있는 사람이라면 의무적으로 내야 하는 주민세 등이 있어요. 그 밖에 주차 위반을 했을 때 내야 하는 **과태료**나, 잘못을 저질렀을 때 내야 하는 벌금도 지방세에 속한답니다.

특히 울산이나 창원처럼 큰 공업 단지와 회사가 많아서 일자리가 많은 도시일수록 걷히는 지방세가 많아요. 이런 지방 자치 단체들은 세금으로 주민들을 위해 다양한 서비스를 제공해요. 공원을 조성하고

과태료
의무를 충실하게 이행하지 아니한 사람에게 벌로 물게 하는 돈이에요. 법령 위반에 대해서만 부과해요.

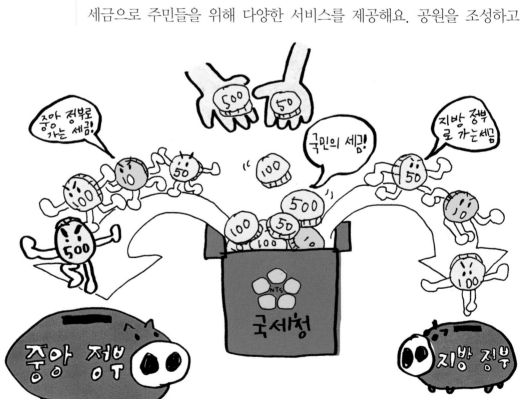

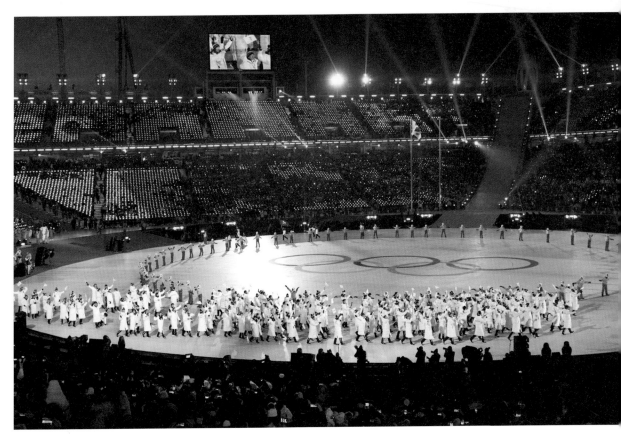

평창 동계 올림픽 개막식

수영장과 축구장 같은 체육 시설을 짓지요. 반면 지방세가 적게 걷히는 작은 도시들은 국가, 즉 중앙 정부로부터 도움을 받아요. 대표적인 것이 올림픽과 같은 국제 행사예요.

　우리나라는 1988년과 2018년에 각각 하계 올림픽과 동계 올림픽을 치렀어요. 올림픽이나 아시안 게임은 지방 자치 단체가 주최해요. 그래서 1988년 올림픽의 이름은 대한민국 올림픽이 아니고 서울 올림픽이에요. 2018년 동계 올림픽 이름도 평창 올림픽이에요. 평창은 인구가 3만 명밖에 안 되는 작은 도시로 서울의 조금 큰 동네 인구 정도에 불과해요. 올림픽 같은 큰 국제 행사를 치르려면 막대한 돈이 필요해요. 도로를 건설하고, 경기장과 선수촌을 짓고, 선수들이 대회 기간 동안 먹고 마시는 비용까지 준비해야 해요. 평창처럼 작은 도시의 재정으로는 불가능하지요. 그래서 평창 올림픽이 열릴 때 중앙 정부에서 행사를 잘 치르도록 평창시에 지원해 준 것이랍니다.

우리나라 지방 자치 제도의 역사

한국에서 지방 자치 제도가 처음 실시된 것은 해방 후예요. 1949년 7월 국회에서 지방 자치법을 제정했어요. 그러나 1년 후, 한국 전쟁이 발발하면서 지방 자치 제도는 1952년에야 실시되었어요. 당시 지방 자치 단체는 오늘날과는 많이 달랐어요.

광역 자치 단체는 서울뿐이었고 나머지 기초 자치 단체는 시와 읍, 면이었어요. 또 도지사나 시장, 군수를 선거를 통해 뽑지 않고 정부에서 임명했어요. 선거는 지방 의회뿐이었어요. 1960년이 되어서야 지금처럼 지방 자치 단체장도 선거로 뽑는 방식으로 바뀌었어요. 그런데 다음해인 1961년 5·16 군사 정변이 일어났어요. 당시 육군 소장 박정희가 쿠데타를 일으켜 최고 권력자가 되었어요. 박정희는 지방 자체 제도를 폐지했어요. 이유는 다음과 같았어요.

군사 정변
군인이 혁명이나 쿠데타 따위의 비합법적인 수단을 사용해서 생긴 정치상의 큰 변동을 가리키는 말이에요.

쿠데타
무력으로 정권을 빼앗는 일이에요.

"북한과 대치하는 상황에서 통일을 이루려면 온 국민이 하나로 단결해야 하는데, 그러려면 지방 자체 제도보다는 중앙 정부 체제가 더 필요하다"

1979년 박정희는 부하의 총탄에 맞아 살해되었어요. 이 사건을 조사하던 또 다른 군인 전두환도 사회 혼란을 틈타 쿠데타를 일으켰어요. 새로운 권력자가 된 전두환도 지방 자체 제도를 반대했어요. 이유는 다음과 같았어요.

지방 자치제가 온전하게 자리잡기기까지 많은 일이 있었구나!

그래서 우리 모두 적극적으로 참여해야 해.

"지방 자체 제도를 실시하려면 지방 도시가 돈을 충분히 갖고 있어야 하는데, 현재 지방 도시들의 재정 상태는 그럴 형편이 못된다."

1987년 민주화를 요구하는 항쟁이 전국적으로 일어났어요. 정부도 국민의 요구를 받아들였고 지방 자치제도 부활했어요. 1991년에 기초 지방 의원과 광역 의원 선거가 따로따로 실시되었어요. 그런데 1995년부터 지방 의회 선거와 지방 자치 단체장 선거가 동시에 실시되면서 지방 자치제는 지금까지 유지되고 있어요.

현재 우리 헌법에는 지방 자체 제도가 분명하게 실려 있어요. 이렇게 헌법에 지방 자체 제도를 못박아 둔 것은 권력자가 함부로 지방 자치 제도를 없애지 못하도록 하기 위해서예요. 헌법은 모든 법의 왕으로 바꾸는 데는 여러 가지 복잡한 절차가 필요하답니다.

헌법을 개정하려면 어떤 절차가 필요할까요?
헌법 개정(바꾸는 것)을 제안할 수 있는 사람은 대통령과 국회 의원(과반수 찬성)이에요. 그리고 정부는 헌법을 바꾸겠다는 사실을 국민들에게 알려야 하고 국회에서 투표에 들어가요. 재적 국회 의원 2/3 이상이 찬성하면 마지막으로 국민 투표에 들어가요. 선거권을 가진 국민의 과반수가 투표해서, 과반수가 찬성하면 헌법 개정이 확정되고 대통령은 이 사실을 공포해요.

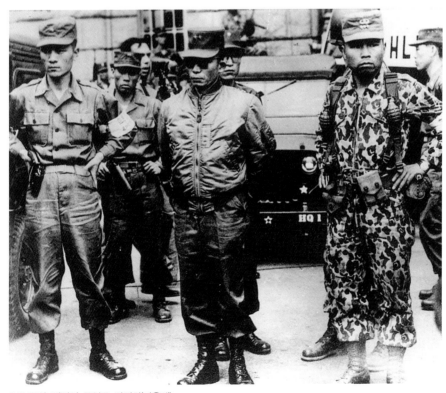

5.16 군사 정변의 주인공 박정희(가운데)

지방 자치 제도와 지역 이기주의

쓰레기 매립장이나 화장장, 분뇨 처리장, 방사능 폐기물 처리장, 교도소 등 사람들이 싫어하는 건물이나 시설을 우리 동네나 지역에 짓는 것을 반대하는 것을 '님비 현상'이라고 해요. 더럽고 기분 나쁘고, 위험하다는 이유예요. 또 이런 시설이 우리 지역에 들어서면 땅값이 떨어진다고 생각해서 반대하기도 해요.

반대로 우리 지역에 꼭 생겼으면 하는 시설이나 건물들도 있어요. KTX 역이나 지하철역, 쇼핑 센터, 대형 병원, 대기업 본사 등이 들어서면 지역 주민들은 자신의 일처럼 기뻐해요. 교통이 편리해지고, 쇼핑하기 좋고, 질 좋은 의료 서비스를 빠른 시간 내에 제공받을 수 있으니까요. 이것을 '핌피 현상'이라고 해요.

좋은 것은 갖고 싶고, 싫은 것은 기피하는 건 인간의 본능이에요. 문제는 우리 지역만 좋으면 다른 지역은 어떻게 되든 상관없다는 이기심이에요. 쓰레기 매립장, 분뇨 처리장, 교도소 등은 분명히 우리 사회에 꼭 필요한 시설이에요. 만일 모든 지역 자치 단체에서 쓰레기 매립장을 반대한다면, 매일 쏟아지는 그 많은 쓰레기는 대체 어디에 묻어야 할까요? 좋은 것은 우리 지역에, 나쁜 것은 다른 지역에 이런 마음을 지역 이기주의라고 불러요. 지방 자치 제도는 자칫 지역 이기주의로 흐를 수 있는 위험이 있어요. 또 지역 간 갈등을 불러일으킬 수도 있고요.

우리는 혼자서 살 수 없어요. 지방 자치 단체도 마찬가지예요. 우리가 지방 자치 제도를 실시하는 이유는 지역이 고르게 발전하면 국가도 발전할 수 있다는 믿음 때문이에요. 모두 기피하는 혐오 시설을 지을 때는 그 지역 주민들에게 적절한 보상을 할 필요가 있어요.

프랑스에서는 파리 서쪽에 원자력 발전소를 지을 때, 그 지역 주민들에게 원자력 발전소 수익의 절반을 지원하기로 약속했어요. 또 주민들을 안심시키기 위해 주기적으로 발전소 주변 생태계를 관찰하고 감시해서 알려 주고 있어요.

경상북도 청송군은 인구 2만 5천 명의 조용한 지역인데 교도소가 무려 4개나 있어요. 우리나라 교도소는 모두 36개예요. 그런데 청송군에서는 다섯 번째 교도소를 유치하기를 희망했어요.

다들 기피하는데 왜 청송군은 적극적으로 교도소를 유치하려 했을까요? 인구도 계속 줄어들고 이렇다 할 산업 시설이 없기 때문이예요. 그런데 교도소가 생기자 교도소에 근무하는 공무원들이 청송에 살기 시작하고 면회 오는 사람들이 돈을 쓰자 한산했던 지역 경제는 활기를 띠기 시작했어요. 청송군의 사례는 생각의 전환으로 지역에 이익을 가져다주는 좋은 사례예요.

서울역
KTX를 비롯해 하루 수십 대의 열차가 다니는 역으로, 쇼핑 센터, 지하철 등이 역사와 연결되어 있어요.

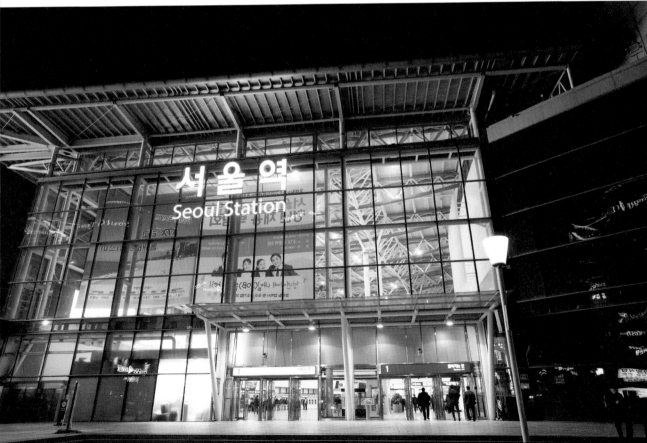

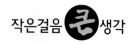

지방 자치 단체의 성공 사례, 뉴욕과 유후인

20세기 초까지 뉴욕은 세계에서 가장 위험한 도시 중 하나였어요. 마약과 총기 난동, 강도와 도둑이 들끓었어요. 여기에 지하철은 더럽고 악취가 풍겼어요. 1994년 루돌프 줄리아니가 뉴욕 시장으로 취임했어요. 줄리아니 시장은 위험하고 더러운 뉴욕을 안전하고 깨끗한 도시로 만들겠다고 선언했어요. 과연 그럴 수 있을까? 사람들은 믿을 수 없어 했어요.

시간이 흐르면서 뉴욕은 몰라보게 달라졌어요. 4년 뒤 범죄율은 절반 가까이 줄어들었고 도시는 깨끗해졌어요. 또 새로운 교육 제도와 직업이 없는 실업자를 구제하는 복지 정책을 실시했어요. 뉴욕 시민과 미국인들은 줄리아니 시장의 정책이 성공적이었다고 평가하고 있어요.

일본 규슈에 있는 유후인은 온천으로 유명한 관광지예요. 일본인은 물론 한국 관광객들도 다녀가는 곳이지요. 그러나 유후인은 불과 20년 전까지만 해도 거의 알려지지 않은 가난한 산골 마을이었어요. 유후인 사람들은 마을을 알리

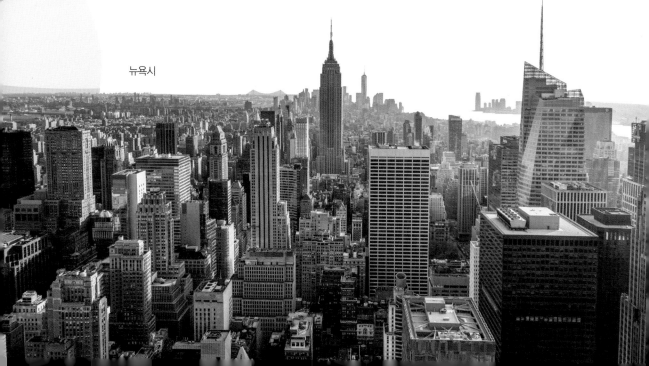

뉴욕시

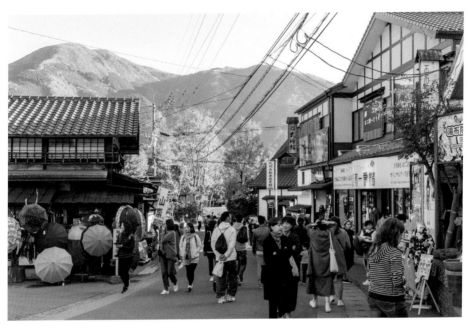
유후인

기 위해 많은 노력을 했어요. 지방 자치 제도가 성공한 유럽 도시를 방문해서 사례를 수집하고, 음악제와 영화제를 개최해 일본 곳곳에 마을을 알리는 데 힘을 기울였어요. 특히 유후인은 아름다운 온천을 상품으로 내걸었어요. 주민들의 적극적인 홍보 덕분에 유후인을 찾아오는 사람들이 하나둘 늘기 시작했어요. 오늘날 인구가 1만 명이 조금 넘는 이 도시에 매년 찾아오는 관광객은 400만 명이 넘어요. 우리나라에도 유명한 애니메이션 '이웃집 토토로'와 '센과 치히로의 행방불명'은 유후인을 배경으로 한 것이에요.

　반대로 일본의 지방 도시 유바리는 파산한 도시랍니다. 유바리는 일본 북쪽의 큰 섬, 홋카이도에 있는 도시예요. 2006년 유바리는 파산했어요. 인구 1만 3천 명의 작은 도시로 살림이 넉넉하지 못한 유바리는 폐광을 관광지로 만들기 위해 많은 돈을 빌려 투자했지만 실패했어요. 그 결과 공무원의 월급은 줄어들었고, 병원도 하나둘 문을 닫는 등 여러 분야에 영향을 주었어요.

민주주의와 투표

우리나라 헌법은 국민의 투표권을 보장하고 있어요. 투표는 국민의 권리인 동시에 의무이기도 해요. 투표를 하지 않는다고 해서 감옥에 가거나 벌금을 내는 것은 아니에요. 대한민국은 민주주의 국가예요. 이 말은 국민이 주인이라는 뜻이지요. 진정한 주인은 내가 사는 지역 사회의 일들을 공무원에게만 맡겨 두지 않아요. 적극적으로 목소리를 높여야 해요. 필요한 것은 부탁하고 잘못된 것은 고쳐줄 것을 요구하면서 감시하고 비판하고 평가해야 해요. 그렇게 하려면 국민이 정치에 직접 참여할 수 있는 제도가 필요

한데 현실적으로 모든 국민이 정치에 참여하는 건 어려워요. 그래서 오늘날 대부분의 나라에서 투표라는 방식으로 대표자를 뽑아 그들에게 정치를 맡기고 있어요. 이것을 대의 민주주의라고 불러요. 투표는 대의 민주주의에서 국민이 정치에 참여할 수 있는 거의 유일한 수단이에요.

그런데 투표권이 있는데도 귀찮거나 뽑을 사람이 없다는 이유로 투표를 하지 않는 것은 신성한 국민의 의무를 저버리는 것이에요. 그래서 투표를 '민주주의의 꽃'이라 부른답니다.

투표를 하지 않는 국민에게 불이익을 주는 국가도 있어요. 호주는 특별한 이유 없이 투표하지 않는 사람에게는 우리 돈으로 약 5만 원의 벌금을 물려요. 아르헨티나와 벨기에는 투표하지 않는 시민은 벌금도 내고 3년간 공무원이 될 수 없어요. 이렇게 투표가 의무인 나라는 30곳이 넘는답니다.

투표와 선거는 무엇이 다른가요?

4년에 한 번, 월드컵이 열리는 그 해에 우리나라에서는 지방 선거가 열려요. 그런데 이 날을 어떤 사람은 선거하는 날이라고 하고, 어떤 사람은 투표하는 날이라고 해요. 선거와 투표는 비슷해 보이지만 엄연히 다른 말이에요. 여러분은 그 차이를 알고 있나요?

선거란 대표자를 뽑는 행위를 뜻해요. 대통령이나 국회 의원은 물론 반장을 뽑거나 아파트 동대표를 선출하는 것도 선거예요. 이때 사용하는 방법이 투표예요. 그래서 선거일을 투표하는 날이라고 해도 맞고, 선거하는 날이라고 해도 맞아요. 그런데 선거 말고도 투표를 하는 경우가 있어요. 국가가 헌법을 바꾸려고 할 때나 국가의 중요한 정책을 결정할 때 국가는 국민에게 그 뜻을 묻기 위해 투표를 실시해요. 이때, 국민은 찬성이냐 반대냐 둘 중 하나를 선택할 수 있

> **우리나라의 첫 선거는 언제일까요?**
> 1948년 5월 10일 제헌 국회를 구성하는 총 선거였어요. 5·10선거는 성별과 신앙을 묻지 않고 21세 이상의 성인에게 동등한 투표권이 주어진 남한 역사상 최초의 보통 선거였어요.

선거는 어떻게 치러질까요?

1. 후보 등록
선거일 20일 전 관할 선거구 선거관리위원회에 서면으로 신청해요.

2. 선거 홍보
홍보물과 연설 등으로 후보가 자신의 정책을 알리는 기간이에요.

어요. 이것을 국민 투표라고 해요.

국민 투표는 선거처럼 자주 실시하지 않아요. 정말 중요한 문제여서 정부가 혼자서 결정할 수 없다고 판단할 때 국민에게 선택을 맡겨요.

2018년, 대만 정부는 원자력 발전소 문제로 고민하고 있었어요. 원래 대만은 원자력 발전소가 위험하다는 이유로 **탈 원전**을 선언한 국가였어요. 그런데 원자력 발전소를 없애면 그만큼 전기 생산량이 줄어서 심각한 전력난에 시달릴 위험이 있었어요. 원자력 발전소 폐지를 찬성하는 국민도 많았지만, 원자력 발전소를 유지해야 한다고 주장하는 국민도 많았어요. 워낙 민감한 주제여서 결국 대만 정부는 원자력 발전소를 폐지하느냐 유지하느냐를 놓고 국민 투표를 실시했어요. 투표 결과 원자력 발전소를 유지하기 원하는 국민이 더 많았어요. 대만은 국민 투표의 결과대로 탈 원전 정책을 폐지했어요.

세종 대왕의 국민 투표
우리 민족 최초의 국민 투표는 1430년 3월 5일에 있었어요. 세종 대왕은 새로운 토지 제도를 실시하기 전에 백성에게 이 제도에 찬성하는지 반대하는지 묻기로 했어요. 오늘날처럼 투표소에 가서 투표하는 게 아니라, 관리들이 붓과 종이를 들고 일일이 찾아다니면서 물었어요. 투표 기간은 5개월, 모두 17만 2806명이 응답했는데 찬성이 반대보다 많았어요.

🧢 **탈 원전**
원자력 발전소를 더 이상 사용하지 말자는 정책을 이르는 말이에요.

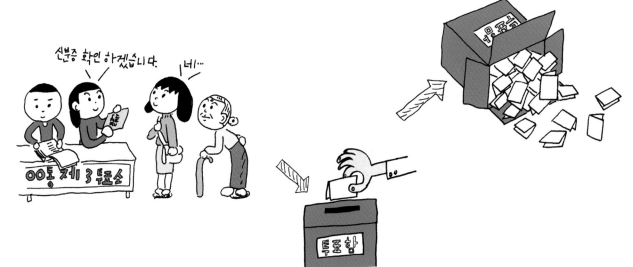

3. 선거일
선거인 명부를 확인하고 투표 용지를 받아요.

4. 투표
기표소에서 원하는 후보에게 투표해요.

5. 개표
선거가 끝난 후 모든 투표 용지를 정해진 각각의 장소에서 개표해요.

21

직접 민주주의와 간접 민주주의

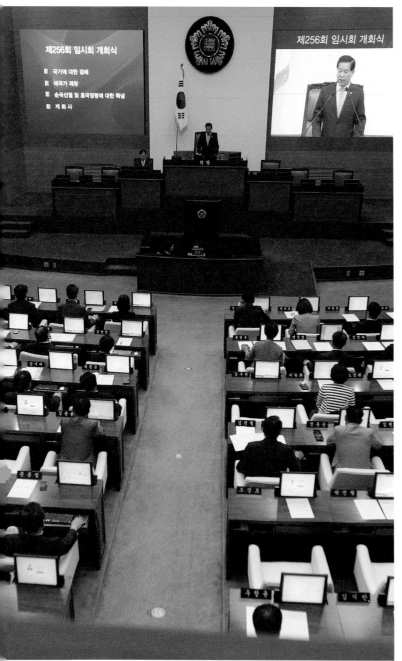

서울시의회 임시회 개회식

우리는 왜 투표로 대통령과 국회 의원과 시장, 지방 의원을 뽑을까요? 국가나 지방 자치 단체에서 하는 일은 굉장히 많아요. 그럴 때마다 국민에게 국민 투표로 묻는다면 우리나라는 1년 내내 국민 투표만 해야 할 거예요. 그래서 국민은 자신을 대신해 정치를 해 줄 사람을 투표로 선출해서 그 사람들에게 맡긴답니다. 이것을 간접 민주주의라고 해요. 반면 대만의 원자력 발전소 경우처럼 국민에게 뜻을 물어 결정하는 것은 직접 민주주의 방식이에요. 국민이 직접 참여해서 결정하는 것이니까요. 오늘날 거의 대부분의 국가에서 투표를 통한 간접 민주주의 제도를 운영하고 있어요.

하지만 간접 민주주의는 간편한 대신 단점도 있어요. 내가 뽑은 정치인이 반드시 나의 뜻을 대신한다는 보장이 없어요. 선거 전에는 국민의 뜻을 정치에 반영하겠다고 해 놓고, 선거가 끝나면 태도를 싹 바꾸는 정치인도 많아요. 이러한 간접 민주주의의 단점

을 보완하기 위한 여러 가지 제도가 있어요. 대표적인 것이 주민 소환제와 국민 발안 제도예요.

주민 소환 제도란 선거로 선출한 공무원이 제대로 일을 하지 못할 때 주민들이 다시 선거로 끌어 내리는 제도예요. 국민 발안 제도는 국민이 직접 새로운 법을 제안하는 제도예요.

스위스는 드물게 지금도 직접 민주주의 제도를 운영하고 있어요. 주민들이 광장에 모여 국회 의원처럼 법안을 제안하고, 투표로 결정해요. 또 스페인의 한 마을에서는 주민들이 SNS를 통해 거리 청소부터 시의회에서 하는 일까지 소통하고 있어요. 아이슬란드는 추첨으로 뽑힌 시민들이 헌법 개정안을 심사하고 그 과정을 인터넷을 통해 국민에게 실시간으로 전달하고 있답니다.

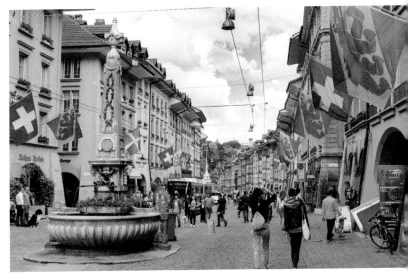

직접 민주주의 제도를 운영하는 스위스

구분	직접 민주정치	간접 민주정치
의미	시민이 직접 참여해서 국가 정책을 결정	시민의 대표자가 국가의 정책을 결정
제도	국민투표제, 국민 발안제, 국민 소환제	선거제, 의회제, 정당제
장점	시민의 의사를 정확히 반영하고 민주주의 원리에 충실	정책 결정 시 효율적
단점	대규모 공동체에 부적합	국민의 뜻이 왜곡될 수 있고 정치적 무관심을 부를 수 있음

투표권의 역사

오늘날에는 일정한 나이가 된 국민에게는 투표 할 권리가 주어져요. 이것을 투표권이라고 해요. 그 사람이 돈이 많든 가난하든, 남자든 여자든 누구나 공평하게 한 표씩 행사할 수 있지요. 그런데 이는 비교적 최근의 일이에요. 오랫동안 투표권은 돈이 많은 남자들에게만 주어졌어요. 심지어 고대 로마에서는 재산이 얼마나 있느냐에 따라 행사할 수 있는 표의 숫자를 다르게 주었어요.

보통 재산을 가진 남성이 1표를 행사한다면 백만장자는 2표, 억만장자는 3표를 주는 식이었지요. 투표 순서도 재산 기준이었어요. 오늘날에는 투표장에 도착한 순서대로 투표를 하는 선착순이에요. 그런데 고대 로마에서는 재산을 기준으로 시민을 4계급으로 나누고, 가장 부유한 계급이 먼저 투표를 한 후에 그 다음 계급이 투표할 수 있었어요. 이런 불공정한 투표 때문에 로마 시민들은 시위를 하기도 했어요.

> **사전 투표제와 부재자 투표제**
> 사전 투표제는 선거 당일에 투표하기 어려운 사람들이 미리 투표를 할 수 있는 제도예요. 부재자 투표도 이와 비슷하지만, 부재자 투표는 미리 신청을 해야 해요. 하지만 사전 투표제는 따로 신청하지 않아도 돼요.

삼부회
귀족 성직자 시민의 세 가지 계급 대표가 모인 모임이예요.

18세기, 프랑스에는 오늘날 국회와 비슷한 삼부회라는 기구가 있었어요. 삼부회는 나라의 중요한 일을 투표로 결정했어요. 귀족 대표 300명, 성직자 대표 300명, 평민 계급은 이 두 계급을 합친 것보다 많은 600명 이상이었어요. 그런데 삼부회 투표는 사람 숫자와 관계없이 무조건 계급당 한 표만 행사할 수 있었어요. 평민 대표는 이것이 불공정하다고 생각해서 투표 방식을 바꿔 달라고 요구했어요. 하지만 프랑스 정부가 거절하자, 화가 난 시민들이 대규모 시위를 벌였어요. 이것이 바로 유명한 프랑스 혁명이에요.

프랑스 혁명 후, 신분 제도는 없어졌지만 투표권은 여전히 재산을 가진 남성들에게만 주어졌어요.

19세기, 영국의 가난한 노동자들이 투표권을 달라는 운동을 벌였어요. 이를 차티스트 운동이라고 불러요. 결국 영국 정부는 노동자들에

게 투표권을 주기로 결정했어요. 비슷한 시기 미국은 한때 노예였던 흑인들에게 투표권을 허용했어요. 이렇게 해서 19세기가 끝나기 전 가난한 사람과 노예까지 투표권을 갖게 되었어요. 하지만 인류의 절반인 여성 대부분은 그때까지도 투표권이 없었어요. 여성들이 투표권을 갖게 된 계기는 전쟁이었어요.

20세기 초, 1차 세계 대전과 2차 세계 대전이 연달아 일어났어요. 많은 남성이 전쟁에 참가하면서 공장이나 사무실에서 일할 사람들이 부족했어요. 대신 여성들이 서류를 작성하고, 기계를 돌리고, 군인들에게 보내는 총알과 대포를 만들고 부상병들을 간호했어요. 여성들도 남성들 못지않은 능력이 있음이 증명되어 투표권이 주어졌어요. 지금처럼 모든 사람이 평등하게 투표권을 가지게 된 건 100년도 되지 않은 일이랍니다.

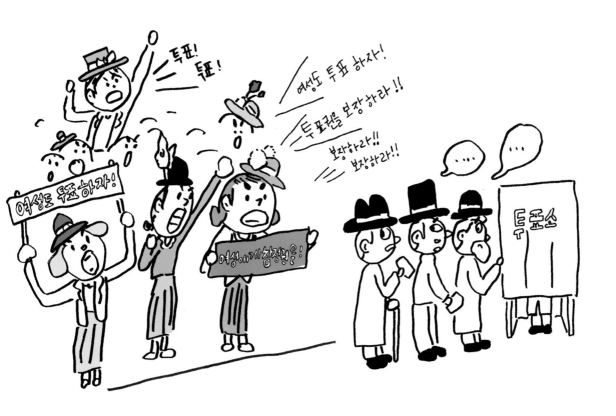

고대 아테네인들의 직접 민주주의

그리스 수도 아테네는 세계 최초로 민주주의가 시작된 곳이에요. 약 2500년 전, 아테네는 지금과 같은 도시가 아니라 국가였어요. 당시 그리스에는 아테네처럼 무수히 많은 도시 국가들이 있었어요. 이 도시 국가를 폴리스라고 해요.

고대 아테네는 처음으로 민주주의를 시작한 곳으로, 시민들이 직접 참여해 국가의 다양한 일을 결정하는 직접 민주주의 제도를 시행하고 있었어요. 당시 아테네 인구는 약 30만 명이었는데, 실제로 정치에 참여할 수 있는 시민은 약 3만 명이었어요. 노예, 외국인, 여성은 자격이 없었어요. 이렇게 정치에 참여할 수 있는 사람이 적었기 때문에 직접 민주주의가 가능했어요.

당시 아테네에는 약 700명의 공무원이 있었어요. 공무원이란 국가나 지방 자치 단체에 소속되어 다양한 나랏일을 하는 직책이에요. 주민 센터에서 주민등록등본을 발급하는 직원도 공무원이고, 국회 의원, 대통령도 공무원이에요. 오늘날에는 공무원이 되려면 시험에 합격해야 해요. 당시 아테네는 공무원 중 600명은 시민 중에서 추첨으로 뽑고, 나머지 100명은 투표로 뽑았어요. 임기는 1

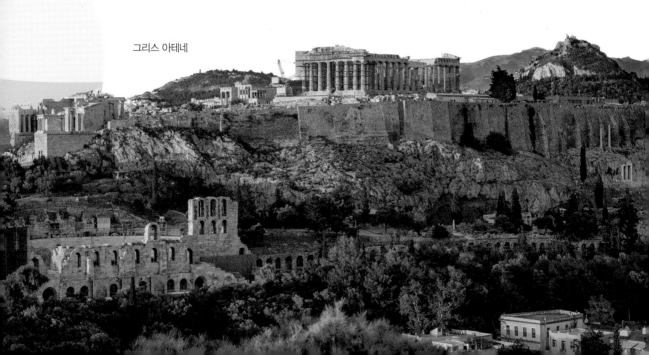
그리스 아테네

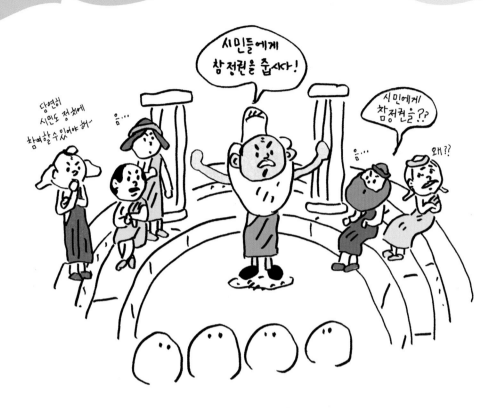

년이었어요. 해마다 새로운 공무원을 뽑으니 아테네 시민들은 죽기 전까지 적어도 한 번 이상 공무원이 될 가능성이 높았어요.

그런데 아테네에서는 공무원이 되려면 성실하고 재산도 좀 있어야 했어요. 이것이 끝이 아니에요. 아테네 시민들은 의회에 참석해 국회 의원처럼 법을 만들고, 재판이 열리면 배심원으로 참석해 판결을 내렸어요. 오전에는 공무원 일을 하고, 오후에는 법을 만들고, 집에 가기 전에는 재판에 참석했어요. 몸이 열 개라도 모자랄 정도로 바빴지요. 그런데도 아테네 시민들은 이를 불평하지 않았어요.

"인간은 정치적 동물이다."

고대 아테네의 철학자 아리스토텔레스가 한 말이에요. 아테네인들은 정치에 참여하는 활동이 사람을 사람답게 만든다고 믿었어요. 나랏일에 내가 직접 참여해서 결정한다는 사실에서 기쁨과 자부심을 가졌던 거예요.

우리 지역의 작은 국회, 지방 의회

 삼권 분립이라는 말을 들어보았나요? 먼저 삼권이란 국가를 다스리는 세 가지 기관을 말해요. 국회 의원이 있는 입법부, 대통령이 속한 행정부, 그리고 재판을 담당하는 법원이 있는 사법부를 말해요. 먼저 국회(입법부)는 법을 만들고 그 법을 행정부가 집행해요. 경찰이 돌아다니면서 몰래 오줌을 누는 사람이 있나 없나 살펴요. 경찰은 행정부에 속하거든요. 경찰이 체포한 사람을 법원(사법부)이 재판해서 벌을 줘요. 이렇게 국가를 다스리는

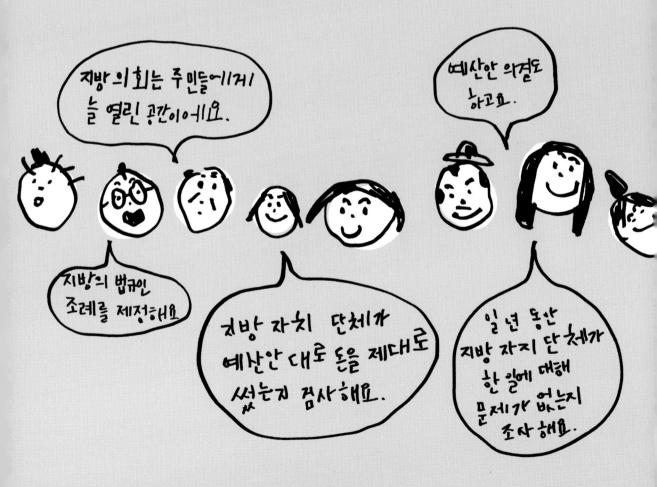

힘을 세 기관이 골고루 나눠서 균형을 이루는 것이 삼권 분립이에요.

만일 삼권 분립이 이루어지지 않으면 어떤 일이 생길까요? 예를 들어, 어떤 왕이 거리에서 함부로 오줌을 싸면 벌을 받는다는 법을 만들었어요. 그런데 체포된 사람이 왕의 가족이거나 왕과 친한 사람이면 어떻게 될까요? 왕은 자기와 친한 사람이라는 이유로 벌을 주지 않거나 턱없이 가벼운 벌을 줄 수도 있어요. 이렇게 되면 공정한 사회를 만들 수 없어요. 한 사람이나 한 기관에 권력이 집중되지 않고, 서로 견제하도록 하는 것이 삼권 분립의 목적이에요. 지방 자치 제도에도 이 원리가 들어 있어요. 시청이나 도청, 군청이 행정부라면 지방 의회는 입법부예요. 지방의 작은 국회랍니다.

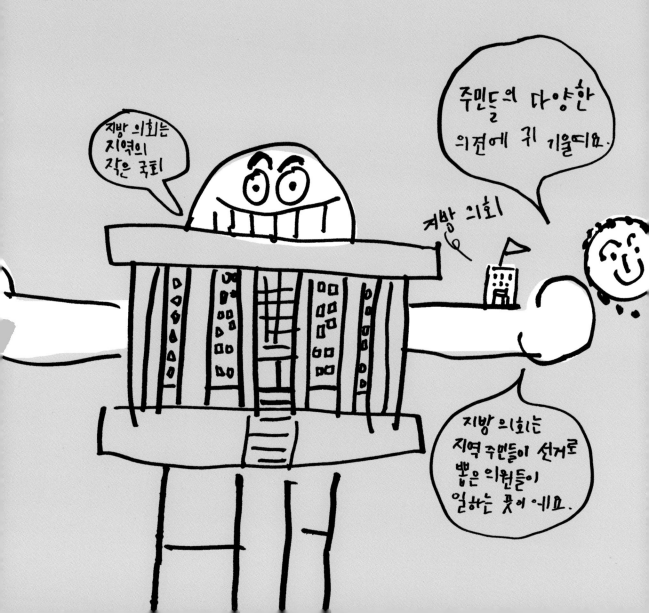

지방 의회는 무슨 일을 하나요?

지방 의회는 지역 주민들이 선거로 뽑은 의원들이 일을 하는 곳이에요. 각 지방마다 문화와 지리, 대표 산업 등이 다르기 때문에 지방 의회가 하는 일도 조금씩 달라요.

지방 의회는 해당 지방 자치 단체에 따라 이름이 달라져요. 예를 들어, 도청에 있는 것은 도의회, 시청에 있는 것은 시의회, 구청에 있는 것은 구의회, 군청에 있는 것은 군의회예요. 그래서 도의회에 소속된 의원은 도의원, 시의회에 소속된 의원은 시의원, 구의회에 소속된 의원은 구의원, 군의회에 소속된 의원은 군의원이 되는 것이지요.

대략 지방 의회는 다음과 같은 일을 해요. 우선 지방의 법규인 조례를 제정하고, 이미 있는 조례 중에서 옛날에 제정되어서 오늘날 현실에 맞지 않는 것은 수정하거나 오히려 주민들에게 피해를 주는 것은 폐지해요. 두 번째는 예산안 의결이에요. 지방 자치 단체는 올해 지역 주민들이 낼 세금을 미리 예측하고, 그 세금을 내년에 어디에, 어떻게 얼마나 쓸지 꼼꼼하게 계획을 세워요. 이것을 예산안이라고 하는데 통과하려면 지방 의회의 허락이 있어야 해요. 즉 지방 의회는 지방 자치 단체에서 세금이 얼마나 걷힐지 제대로 예측했는지, 주민들을 위해 제대로 사용되고 있는지 등을 꼼꼼히 심사해서 문제가 없으면 승인을 해요. 이것을 예산안 의결이라 해요.

세 번째는 결산 승인이에요. 예산안이 통과되고 1년이 흘렀어요.

법규
일반 국민의 권리와 의무에 관계있는 법 규범이에요.

제정
제도나 법률 따위를 만들어서 정하는 일이예요.

의결
의논하여 결정하거나 또는 그런 결정을 말해요.

이제 의회는 지방 자치 단체가 예산안대로 돈을 제대로 썼는지 검사해요. 만일 처음 계획과 다르게 지출한 부분이 있거나, 불법적으로 쓴 흔적이 발견되면 즉시 **감사**에 들어가요. 이렇게 예산안을 나중에 검사하는 것을 결산 승인이라고 해요.

네 번째는 행정 사무 감사 및 조사예요. 의회는 1년 동안 지방 자치 단체가 한 일에 대해 문제가 없는지 조사해요.

다섯 번째는 주민들의 다양한 의견에 귀를 기울여요. 지방 의회는 지역 주민들이 지역의 중요한 일을 결정할 때 **공청회**를 열어 주민들의 의견을 듣거나, 직접 시민들을 만나 이야기에 귀를 기울였다가 정책에 반영해요.

마지막으로 의원들은 밖으로 나가서 지역을 위한 사업이 제대로 잘 처리되고 있는지 확인해요.

감사
단체의 서무를 맡아보는 직책이에요.

공청회
국가나 지방 자치 단체가 어떤 일을 결정할 때 주민을 참여시켜 의견을 듣는 모임을 말해요.

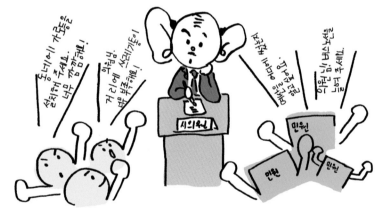

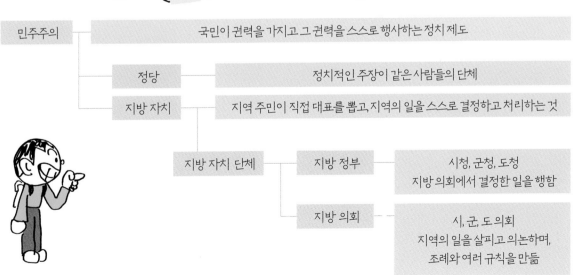

민주주의		국민이 권력을 가지고 그 권력을 스스로 행사하는 정치 제도
	정당	정치적인 주장이 같은 사람들의 단체
	지방 자치	지역 주민이 직접 대표를 뽑고, 지역의 일을 스스로 결정하고 처리하는 것

	지방 자치 단체	지방 정부	시청, 군청, 도청 지방 의회에서 결정한 일을 행함
		지방 의회	시, 군, 도 의회 지역의 일을 살피고 의논하며, 조례와 여러 규칙을 만듦

지방 의회 엿보기

지방 의회 의원의 임기
지방 의원의 임기는 4년이에요. 임기가 끝난 후에도 몇 번이고 선거에 출마할 수 있어요.

🗳 **의사 진행**
회의에서 어떤 일을 의논하거나 그 회의를 가리켜요.

반에 반장과 부반장, 그리고 학급 부장들이 있는 것처럼, 지방 의회의 구성도 비슷해요. 지방 의회에는 의장 1명과 부의장 1명이 있어요. 의장은 의회를 대표해서 의사 진행을 하고, 회의가 원활하게 열리도록 질서를 유지하고 각종 의회 사무를 감독해요. 부의장은 의장이 사고나 개인적인 사정으로 의회에 출석하지 못하는 경우 의장의 일을 대신해요. 의장과 부의장의 임기는 2년인데 재적 의원 과반수가 출석해서 과반수 이상 득표로 당선되어요.

의장과 부의장 아래에는 위원회가 있어요. 상임 위원회와 특별 위원회가 있는데 상임이란 '항상 있다'는 뜻이에요. 상임 위원회는 학급 부장과 비슷해요. 반장과 부반장 밑에 미화부장, 체육부장, 미술부장 등이 있는 것처럼 상임 위원회는 각 분야의 전문가들로 다양하게 이루어져 경제와 문화를 잘 아는 경제 위원회, 복지 전문가들로 이루어진 복지 위원회, 그 밖에 교육 위원회, 환경 위원회 등이 있어요.

여기서 잠깐!

지방 의회는 주민들에게 열려 있어요

지방 의회는 미리 신청하면 방청할 수 있고, 청소년 의회 교실과 견학 프로그램을 운영하는 곳이 많아요. 서울특별시의회의 경우 초등학생에서부터 일반인까지 회기 중에는 방청이, 비회기 중에는 참관이 가능해요. 참관이란 회의장을 그냥 둘러보는 것이고, 방청은 실제로 본회의가 열릴 때 진행 과정을 공개하기에 직접 들어볼 수 있어요. 방청을 원하면 안내실에 신분증을 제출하고 신청하면 돼요.

지방 의회 홈페이지에 다음과 같은 주민 청원이 올라왔어요.

"자전거를 마음껏 타고 싶은데 자전거 도로가 부족해요. 자전거 도로를 만들어 주세요."

지방 의회는 주민들의 의견을 정책에 반영해야 해요. 그래서 이 문제를 상임 위원회에 맡겨요. 자전거 도로는 교통과 관련이 있으니 교통 위원회가 담당해요. 그 밖에도 상임 위원회는 새로운 지방 법규를 만들 때 이 법을 만들어도 되는지 꼼꼼하게 심사해요. 상설 위원회와 달리 특별 위원회는 특별한 상황이 발생할 때 임시로 설치하는 위원회예요. 여기서 말한 특별한 상황이란 어떤 것일까요?

"시의원 김 모 씨가 음주 운전을 하다가 적발되어 논란이 되었습니다."

뉴스에서 우리는 종종 이런 소식을 들어요. 지방 의원들이 나쁜 짓을 하거나 부끄러운 행동을 했을 때, 지방 의회는 특별 위원회를 열어서 그 의원을 어떻게 징계할지 결정해요. 지방 의원은 누구보다 모범이 되어야 할 사람들이니까요.

서울시의회 기구표

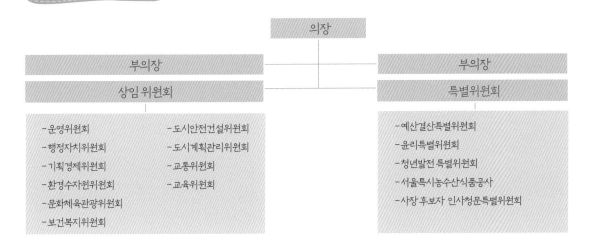

의장	
부의장	부의장
상임 위원회	특별위원회
-운영위원회　　-도시안전건설위원회 -행정자치위원회　-도시계획관리위원회 -기획경제위원회　-교통위원회 -환경수자원위원회　-교육위원회 -문화체육관광위원회 -보건복지위원회	-예산결산특별위원회 -윤리특별위원회 -청년발전특별위원회 -서울특시농수산식품공사 -사장후보자 인사청문특별위원회

모의 의회를 해 보아요

이곳은 모의 지방 의회실입니다. 중대한 문제를 의논하기 위해 학생들이 모였어요. 몇 달 전부터 학교에 길고양이 세 마리가 들어와 살고 있어요. 몇몇 학생들은 이 불쌍한 고양이들에게 쉴 수 있는 집을 만들어 주고 사료와 물을 주자고 했어요. 그런데 반대하는 학생도 적지 않았어요. 그래서 오늘 길고양이 문제를 결정하려고 해요.

의장 : 그럼, 지금부터 길고양이 문제에 대한 지방 의회를 시작하겠습니다. 먼저 길고양이에게 집과 음식을 제공하자는 법안을 낸 박희수 학생이 발언하세요.

박희수 : 안녕하세요. 저는 이 고양이들을 위해 학교에서 쉴 곳과 먹을 것을 주면 좋겠다고 생각해요. 조금 있으면 추운 겨울이 오는데 이대로 두면 불쌍한 고양이들은 굶어 죽거나 얼어 죽고 말거예요.

의장 : 잘 들었습니다. 박희수 학생은 고양이들이 불쌍하니까 우리가 도와줘야 한다고 말했습니다. 여기에 반대하는 학생은 그 이유를 말씀해 주세요.

오영은 : 저는 이 법안에 반대합니다. 고양이는 불쌍하지만 사료를 사려면 돈이 필요해요. 학생들을 위해 사용할 학급비로 고양이 사료를 사는 것은 옳지 않다고 생각해요.

의장 : 오영은 학생의 이야기도 잘 들었습니다. 길고양이를 돌보는 게 좋겠다는 주장과 길고양이를 위해서 학급 회비를 사용할 수는 없다는 주장, 모두 일리 있다고 생각합니다. 따라서 이 법안은 여기 모인 학생들의 투표로 결정하겠습니다.

조례는 어떻게 만들어질까요?
먼저 지방 의원이나 지방 자치 단체장이 조례안을 발의해요. 그러면 위원회에서 조례안을 심사해요. 이때 조례안을 제안한 사람이 위원회에서 제안한 이유와 취지를 설명해요. 그 다음엔 본회의에서 투표로 의결해요. 재적 의원 과반수가 출석하고, 출석 위원의 과반수가 찬성하면 조례안이 통과되어 법으로 확정되면 이를 법으로 공포하지요.

의장의 말이 끝난 뒤 즉시 법안 투표에 들어갔어요. 학생들이 앉아 있는 의원 좌석에는 초록색과 붉은색 버튼이 달려 있어요. 초록색 찬성, 붉은색은 반대를 뜻해요. 투표가 끝나자 의장 옆에 있는 큰 모니터에 투표 결과가 나타났어요. 30명의 학생 중, 찬성 19표, 반대 11표예요. 과반수가 찬성을 했기 때문에 길고양이에게 집과 먹을 것을 주자는 법안은 이제 법으로 확정되었어요.

여기서
잠깐!

내가 만약 지방 자치 단체장이나 의원이라면 어떤 조례안을 발의하고 싶나요. 발의하고 싶은 조례안과 이유를 써 보세요.

조례안 : _____

이유 : _____

다수결은 항상 옳을까요?

　지방 의회에서 법안을 통과시킬 때나 선거로 정치인을 뽑을 때 우리는 투표를 합니다. 과반수의 표를 얻은 법안은 법이 되고, 가장 많은 표를 얻은 후보는 당선이 돼요. 이것을 다수결이라 불러요.

　생활 속에서도 우리는 다수결 원칙을 많이 사용해요. 친구들끼리 어디로 놀러갈 것인지 결정할 때나 가족이 외식을 할 때도 그렇지요. 이는 많은 사람의 생각이 옳다고 믿기 때문이에요. 그런데 다수결 원칙이 늘 옳은 것만은 아니랍니다.

　'너 자신을 알라.'라는 말로 유명한 고대 그리스의 철학자 소크라테스는 다수결로 억울한 죽음을 당했어요. 소크라테스를 미워했던 사람들은 소크라테스가 젊은이들을 선동했다고 거짓 주장을 했어요. 그리고 소크라테스를 체포한 후 그의 목숨을 놓고 투표를 했어요. 그 결과 절반이 넘는 사람이 사형에 찬성했어요.

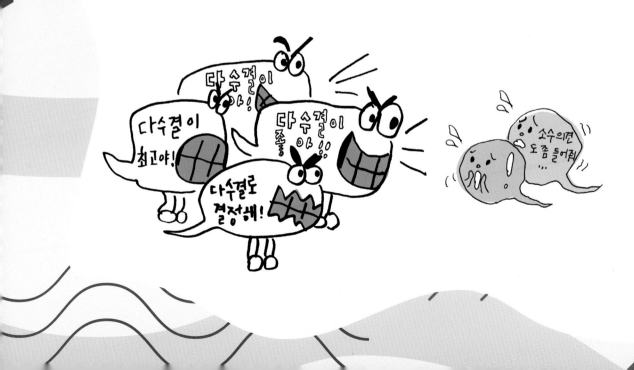

16세기, 천문학자 코페르니쿠스는 지구가 태양을 돈다는 지동설을 주장했어요. 사람들은 코페르니쿠스를 어리석다고 비웃었어요. 태양이 지구 주위를 돈다는 천동설을 믿고 있었거든요. 하지만 많은 시간이 흐른 후 코페르니쿠스의 지동설이 옳다는 것이 밝혀졌어요. 이처럼 다수의 의견이 틀린 사례는 인류 역사에 많아요. 하지만 여전히 우리는 다수결을 즐겨 사용해요.

"야! 싸우지 말고 그냥 다수결로 결정해."

이런 태도에는 대화와 토론을 귀찮아하는 심리가 담겨 있어요. 다수결로 결정하기 전에 충분한 시간을 갖고 상대방에게 내 주장을 납득시키고, 나 역시 상대방의 주장에 귀를 기울여 곰곰이 생각하면 타협과 합의를 이끌어낼 수도 있어요. 다수결은 분명히 편리한 방법이지만 가장 민주적인 방법은 아니에요. 민주주의가 시작된 고대 그리스에서도 어떤 문제를 결정할 때 토론과 대화에 많은 시간을 투자했어요. 다수결은 최후의 방법이었답니다.

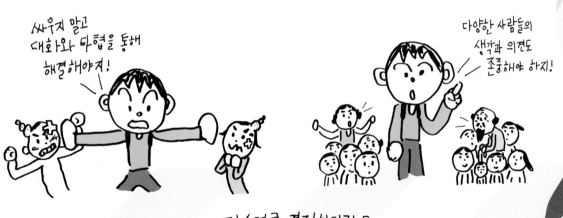

싸우지 말고 대화와 타협을 통해 해결해야지!

다양한 사람들의 생각과 의견도 존중해야 하지!

다수결로 결정하더라도 소수의 의견을 존중해야지!

찬성 T 반대 正 T

국회 의원과 지방 의원의 차이

국회 의원 선거에 당선된 사람들을 보고 금배지를 달았다는 말을 해요. 국회 의원들은 왼쪽 가슴에 금으로 도금한 배지를 달고 있기 때문이에요. 그런데 지방 의원들도 비슷한 금배지를 달고 있어요.

국회 의원과 지방 의원은 어떻게 다를까요? 둘 다 법을 만드는 사람이지만, 국회 의원은 법률을, 지방 의원은 조례를 만들어요. 법에는 여러 종류가 있는데 순위가 있어요. 가장 높은 법은 헌법이고 법률, 명령, 조례, 규칙 순서예요. 국회 의원이 만드는 법률은 대한민국 모든 곳에서 지켜야 해요.

지방 의원이 만드는 조례는 지방법이에요. 말 그대로 그 지방에서만 통하는 법이에요. 예를 들어, 수원시가 정한 조례는 안양 시민들은 지킬 필요가 없는 것이지요.

법률을 만드는 국회 의원

조례를 만드는 지방 의원

국회 의원은 국회에서 **직무**상 행한 발언이나 표결에 대해서는 국회 밖에서는 책임을 지지 않아요. 이를 '면책 특권'이라고 해요. 또 현행범이 아닌 경우, 국회가 동의하지 않으면 국회 의원을 체포할 수 없어요. 이것을 불체포 특권이라고 해요.

그런데 지방 의원은 면책 특권도 없고 불체포 특권도 없어요. 그래서 법을 어기거나 지방 의회에서 법을 위반하는 발언을 하면 처벌을 받아요.

국회 의원은 자신을 옆에서 도와주는 직원을 둘 수 있어요. 반면 지방 의원은 자신을 돕는 직원이 없어서 스스로 모든 **의정** 관련 업무를 해야 해요. 또 지방 의원은 수당과 의정 활동비 외에는 돈이 지급되지 않아서 의원이 스스로 모든 의정 관련 업무를 처리해야 해요. 대신 지방 의원은 공무원만 아니면 의원 활동을 하면서 다른 일을 할 수 있어요. 예를 들어, 편의점을 운영하면서 시의원을 동시에 **겸직**할 수 있어요. 국회 의원은 겸직이 금지되어 있어서 국회 의원 활동만 할 수 있어요.

직무
직책이나 직업상에서 책임을 지고 담당하여 맡은 사무를 말해요.

의정
'의회 정치'를 줄여 이르는 말이에요.

겸직
동시에 여러 가지 일을 하는 것을 가리켜요.

의회에서 일을 하고, 편의점을 운영하는 시의원

세계를 놀라게 한
포르투알레그리의 주민 참여 예산

1989년 브라질의 포르투알레그리 주민들은 지금껏 한 번도 없었던 새로운 시도를 했어요. 지방 정부가 예산안을 만들 때 적극적으로 참여했어요. 당시 브라질은 넓은 국토와 풍부한 지하 자원을 갖고 있었지만 부정부패와 정치적, 사회적 혼란으로 많은 국민이 빈곤에 시달리고 있었어요. 특히 상위 3퍼센트 국민이 국토의 97퍼센트를 소유할 정도로 빈부 격차가 심했어요.

그래서 포르투알레그리 주민들은 예산안을 만드는 일을 공무원들에게만 맡겨 두지 않았어요. 어디에 돈을 쓸 것인지, 우선적으로 써야 할 곳은 어디인지 등에 대해 시민들이 직접 목소리를 내고 토론했어요. 이것을 참여 예산이라고 불러요.

포르투알레그리의 참여 예산 제도에는 몇 가지 원리가 있어요. 첫째, 모든 시민이 참여한다. 둘째, 주민들이 모든 예산안에 참여해서 토의한다. 셋째, 매년 예산으로 지출한 내용을 시민이 참여해서 계산하고 평가한다.

당시 포르투알레그리에서는 하수도가 절실했어요. 하수도 보급률이 48퍼센트에 불과해 주민 2명 중 1명은 하수도가 없는 환경에서 살고 있었어요. 그런데 주민 참여 예산이 실시되고 10년 만에 하수도 보급률이 83퍼센트로 늘어났어요. 참여 예산 제도는 브라질 전국으로 확대되어 갔어요. 그리고 오늘날 전 세계 200여개가 넘는 도시에서 이 제도를 실시하고 있어요.

우리나라는 2006년 주민 참여 예산제 표준 조례가 제시되면서 본격적으로 주민 참여 예산을 도입하기 시작했어요. 그리고 2011년 3월 지방 재정법 개정을 통해 주민 참여 예산 제도의 실시를 의무화했어요. 이후, 많은 지방 자치 단체가 본격적으로 조례를 제정해 주민 참여 예산을 적극적으로 추진하고 있요.

포르투알레그리 시청

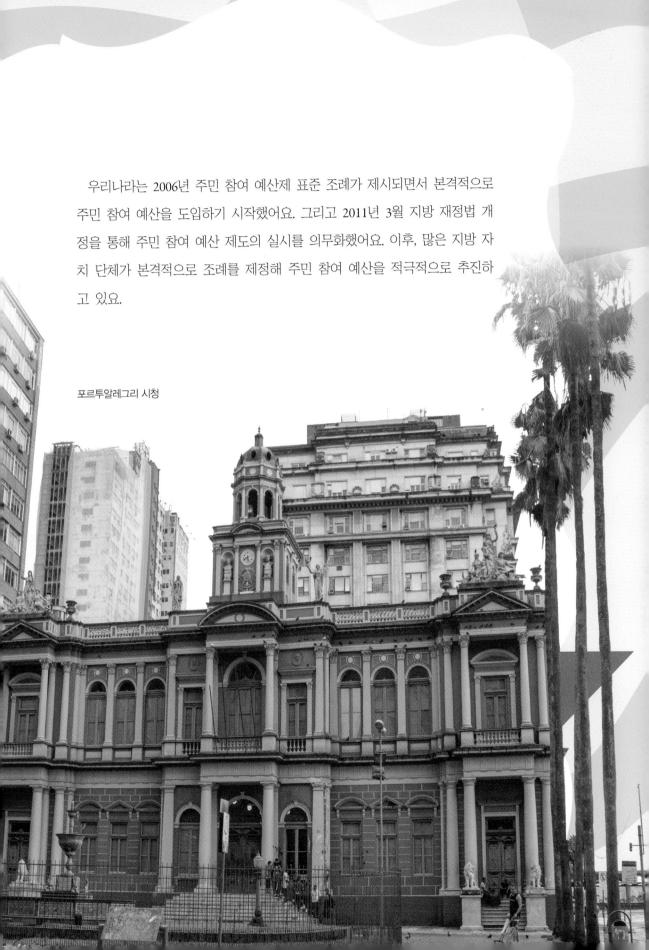

지방 의회는 언제 열릴까?

　지방 의회는 일정한 기간을 정해서 이 기간에만 열리는데 그 기간을 회기라고 해요. 지방 의회 의장이 의원들을 일정한 장소에 모이도록 요구하면 의원들은 그곳에 모이는데 이것을 집회라고 해요. 지방 의회는 크게 정례회와 임시회가 있어요. 정례회는 말 그대로 일 년에 두 번 정기적으로 개최하는 회의를 말해요. 1차 정례회는 5월, 6월중이고, 2차 정례회는 11월. 12월 중이에요. 모이는 장소는 특별한 사유가 없는 한 지방 의회 본회의장이에요.

　반면 임시회는 지방 의원 혹은 지방 자치 단체장이 소집을 요구해서 열리는 회의예요. 임시회가 열리려면 재적 의원 3분의 1 이상이 요구하거나 지방 자치 단체장의 요구가 있어야 해요. 소집 요구가 있을 때 의장은 15일 내로 임시회를 소집해야 하고, 긴급한 경우가 아니면 집회가 열리기 3일 전에는 이를 공고해야 해요. 정례회나 임시회가 열리는 기간을 회기라고 하는데, 임시회 회기는 의회에서 의결해서 결정하며, 연간 총회의일수는 정례회와 임시회를 합해 120일을 넘을 수 없어요.

여기서
잠깐!

다음 빈칸에 알맞은 말을 아래 보기에서 찾아 쓰세요.

보기 : 본회의장, 회기, 소집, 정례회, 안건, 의안

1. 지방 의회는 일정한 기간을 정해서 열리는데 그 기간을 (　　　　)라고 해요.

2. 연간 총회의 일수는 (　　　　)와 임시회를 합쳐 120일을 초과할 수 없어요.

3. 회기계속원칙이란 회기가 끝날 때까지 (　　　)이 의결되지 않았을 때, 그 의안은 폐기되는 것이 아니라 다음 회기에 계속 심의할 수 있다는 뜻이에요.

☞ 정답은 56쪽에

지방 의회가 열릴 때 두 가지 중요한 원칙이 있어요. 첫 번째는 회기 계속의 원칙이에요. 회기 계속 원칙이란, 회기가 끝날 때까지 **의안**이 의결되지 않았을 때, 그 의안은 폐기되는 것이 아니라 다음 회기에서 계속 심의할 수 있다는 뜻이에요.

학급 회의를 예로 들어 볼까요? 여러분이 친구와 어떤 중요한 안건을 결정하려는데 학급 회의 시간이 끝나 버렸어요. 이런 경우에는 다음 학급 회의 시간에 다시 그 안건을 놓고 회의할 수 있도록 하는 것이 회기 계속 원칙이에요.

두 번째 원칙은 일사부재의 원칙이에요. 회기 중에 **부결**된 **안건**은 같은 회기 중에 다시 올리지 못한다는 뜻이에요. 철수가 지각하는 학생은 학급회비로 1000원을 내자고 제안했어요. 그런데 반대가 더 많아서 그 제안은 통과되지 않았어요. 그런데 포기하지 않고 다시 투표하자고 고집을 피우면 어떻게 될까요? 학급 회의 시간이 엉망이 될 거예요. 대신 철수는 오늘 부결된 안건을 다음 번 학급 회의 시간에 다시 제안할 수 있어요. 이것이 일사부재의 원칙이에요.

의안
회의에서 심의하고 토의할 안건이에요.

부결
의논한 안건을 받아들이지 아니하기로 결정했거나 그런 결정을 말해요.

안건
토의하거나 조사하여야 할 사실이에요.

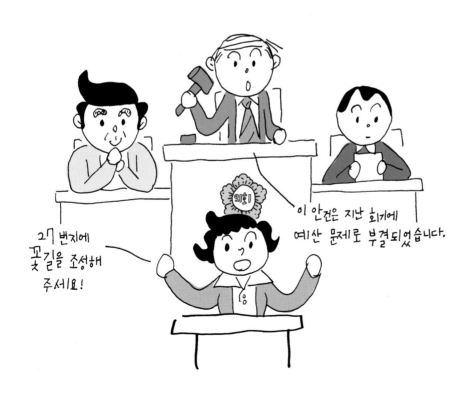

서울시청을 체험해 보세요

우리나라에는 240개가 넘는 지방 자치 단체가 있어요. 특별시. 광역시, 자치시, 도, 시, 군 등 도에는 도청이 있고, 시에는 시청이, 군에는 군청이 있어요. 이 지방 자치 단체들은 각각 자신들의 의회를 하나씩 갖고 있어요. 도청에는 도의회, 시청에는 시의회, 군청에는 군의회가 있어요. 지방 의회들은 이 지방 차지 단체 건물과 같은 울타리 안에 있어요. 마치 이와 잇몸처럼 말이에요.

그중 서울시는 우리나라에서 가장 큰 지방 자치 단체예요. 1000만

9층
하늘광장 행복플러스 가게

8층
하늘광장 갤러리

계단을 통해 8, 9층 이용 가능

하늘광장에서
승강기로
1층(로비) 이동

로비 우측에 위치한
하늘광장 전용
승강기 이용

로비
메타서사 – 서벌수직정원

돌음계단

1층 좌측
돌음계단으로
지하층 이동

신청사 1층
서울 신청사 시작

시민청 지하 1층
군기시유적전시실

서울시청으로
가요!

톡톡디자인가게
다누리

활짝라운지

인구를 책임지는 이곳에는 17,000명이 넘는 공무원과 110명의 서울시 의원이 있어요. 시의원이 30명도 안 되는 도시가 꽤 많은 것을 생각해 보면 엄청난 숫자예요. 서울시청은 지하철 1, 2호선 시청역 5번 출구로 나와 서울 광장을 통과하면 나와요. 서울시청 투어를 해 보면서 지방 자치 단체를 체험해 보세요.

신청사 1층에서 시작해서 아래 순서대로 서울도서관, 자료실까지 빠짐없이 둘러보세요.

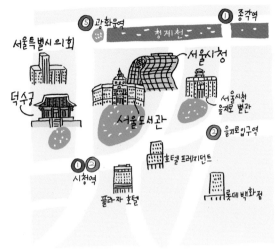

서울시청 찾아가는 길

서울시청사 투어 코스

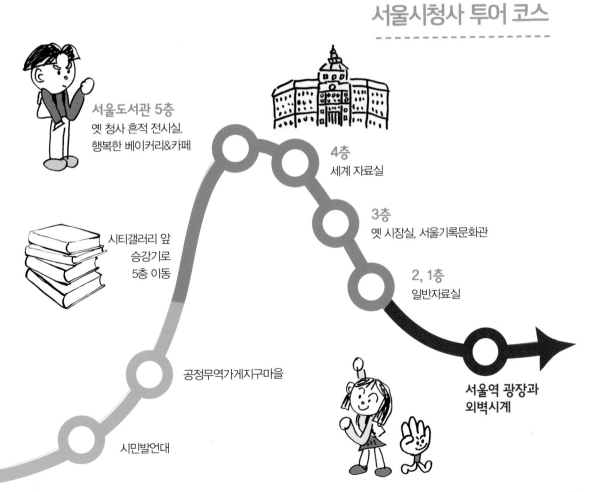

서울도서관 5층
옛 청사 흔적 전시실.
행복한 베이커리&카페

4층
세계 자료실

3층
옛 시장실, 서울기록문화관

2, 1층
일반자료실

시티갤러리 앞
승강기로
5층 이동

**서울역 광장과
외벽시계**

공정무역가게지구마을

시민발언대

우리가 사는 지역에 관심을 가져요

　지방 자치제는 그동안 중앙 정부에서 처리하던 나랏일을 지역민들이 자신의 손으로 뽑은 대표자들에게 지역의 일을 맡기는 제도예요.

　그런데 지방 자치제가 실시된 지 30년 가까이 흘렀지만 여전히 중앙 정부에 비해 지방 자치 단체의 권한은 매우 약해요. 실제로 통계에 따르면 중앙 정부가 처리하는 일이 약 70퍼센트이고 지방 정부가 처리하는 사무는 30퍼센트에 불과해요.

　하지만 일본의 지방 자치 단체의 비중은 60퍼센트, 미국은 50퍼센트, 프랑스도 40퍼센트나 돼요.

　지방 자치 단체 내에서도 도지사나 시장, 구청장 등 지방 자치 단체장의 권한이 지방 의회보다 강한 불균형을 보이고 있어요. 지방 자치 단체장은 인재를 등용하는 권한인 인사권을 독

점하고 있는 반면 지방 의회는 인사권을 견제하는 어떤 권한도 없어요.

하지만 전문가들과 시민 단체는 지속적으로 지방 자치 제도에 대해 대안을 제시하고 있고, 정부도 그 목소리에 귀를 기울이고 있어요. 좋은 제도는 하루아침에 완성되지 않아요. 오늘날 인류가 만든 최고의 정치 제도라는 민주주의도 많은 시행착오를 거쳤어요.

우리가 명심해야 할 것은 지방 자치 제도를 완서하기 위해서는 주민들이 지역 일에 주체적으로 참여할 수 있는 제도와 환경이 마련되어야 해요. 더불어 우리도 지역 일에 보다 관심을 가지는 마음가짐과 태도가 필요해요. 이 책과 지방 자치 제도에 대한 체험학습을 하는 것도 그런 이유 때문이에요. 관심을 가지려면 먼지 알아야 하니까요.

주변 돌아보기

지방 자치제와 의회에 관해 많이 공부했나요? 여러분이 사는 곳에 따라 다르겠지만 여기에서는 서울시청과 의회를 중심으로 주변 지역을 소개하려고 해요. 덕수궁, 경희궁, 정동, 경복궁 서울시청과 의회 주변에는 둘러볼 만한 곳이 많아요. 특히 시울시 광장은 여러 행사가 열리기도 해요. 서울시청과 의회를 견학하고 주변까지 둘러본다면 알찬 체험 학습이 될 거예요.

국립고궁박물

경희궁

서울특별시

덕수궁

서울시립미술관

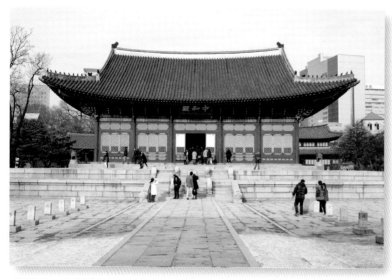

경복궁 태조 이성계가 조선을 세우면서 지은 궁궐이에요. 지금의 경복궁은 조선 후기에 다시 세운 건물이에요. 임진왜란 때 불에 타서 폐허가 됐던 것을 흥선 대원군이 다시 지었답니다. 경복궁을 돌아보면서 조선 시대 왕과 왕비가 어떤 곳에서 살았는지 알아보세요. 경복궁은 조선의 법궁답게 각 건물마다 우리 역사와 관련된 이야기가 있답니다.

경복궁

광화문

서울특별시의회 서울특별시에 제출된 의견이
나 법안을 처리하기 위해 설치된 의회예요.
지방의회의 입법기관으로서의 역할과 주민의
사를 대표하는 기관이기에 여러 권한을 갖고
있어요. ㅁ의의회를 체험할 수 있답니다.

⑤ 광화문역 ① 종각역

서울시청

서울도서관 ② 을지로입구역

① ②

시청역

덕수궁 처음에는 월산 대군의 집이었는데 임진왜란 이후
임금이 머무는 궁으로 쓰이면서 정릉동 행궁으로 불렸어
요. 그러다 광해군 때 경운궁으로 이름이 바뀌었고, 이후
1907년에 순종이 고종의 황제의 장수를 비는 뜻에서 덕수
궁으로 고쳐 부르게 되었어요. 다른 궁궐과 달리 궁내에
서양식 건물이 있답니다.

나는 지방 자치와 의회 박사!

이제 지방 자치제와 의회에 대한 궁금증이 좀 풀렸나요? 아마 책을 읽고 체험학습을 하면서 지방 자치제와 의회에 대해 잘 알게 되었을 거예요. 그럼 아래 문제를 풀어보면서 다시 한번 내용을 되새겨 보세요.

❶ O X 퀴즈를 풀어 보세요.

아래 설명을 잘 읽고 맞는 것에는 O, 틀린 것에는 X를 하세요.

① 지방 자치제는 그 지역에 살고 있는 주민이 시장이나 군수, 지방 의원을 선거로 뽑아요. ()

② 세금에는 국세와 지방세가 있어요. 국세는 지방 자치 단체에 내는 세금이고, 지방세는 지방 자치 단체에 내는 세금이에요. ()

③ 지방 의회는 지방의 법규인 조례를 제정해요. ()

④ 지방 의원의 임기는 4년으로 딱 한 번만 할 수 있어요. ()

⑤ 국회 의원은 국가의 모든 법을 만들어요. ()

❷ 다음 중 지방 의회가 하는 일이 아닌 것은 무엇인가요?.

① 지방의 법규인 조례를 제정해요.

② 지역 주민들이 낸 세금을 어떻게 쓸지 계획을 세워요.

③ 법률을 만들어요.

④ 일 년 동안 지방 자치 단체가 한 일이 문제가 없는지 살펴보아요.

❸ 아래 유물 사진을 보고 이름과 맞게 연결해 보세요. 아래 문제를
잘 읽고 보기에서 알맞은 답을 골라 보세요.

① 국민이 직접 새로운 법을 제안하는 제도를 (　　　　　　　) 라고 해요.

② 처음으로 민주주의가 시작된 곳은 고대 (　　　　　　)예요.

③ 예산안이 통과하려면 (　　　　　　)의 허락이 있어야 해요.

④ 지방 의회는 (　　　　　　)를 열어 주민들의 의견을 듣거나 직접 시민
을 만나 그 이야기를 듣고 정책에 반영해요.

⑤ 지방 의회는 크게 (　　　　　　)와 임시회가 있어요.

❹ 선거 절차를 알아맞혀 보세요.

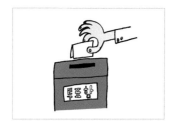

(　　　　　　　) (　　　　　　　) (　　　　　　　)

(　　　　　　　) (　　　　　　)

나는 지방 자치와 의회 박사!

❺ 다수결이 항상 옳을까요? 만약 세상의 모든 일을 다수결로 결정한다면 어떻게 될까요? 다수결에 대한 나의 생각을 써 보세요.

❻ 십자말풀이를 해 보세요.

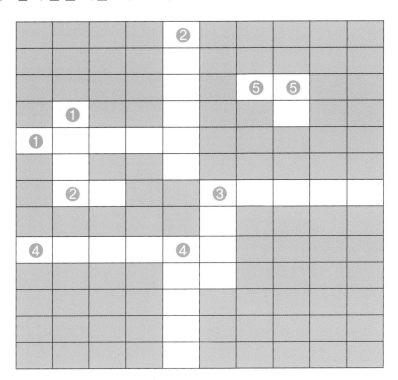

가로 열쇠

❶ 지역 사회의 문제를 지역 주민이 스스로 참여하고 결정하는 제도예요.

❷ 지방 의회가 열리는 일정한 기간을 말해요.

❸ 국민이 직접 새로운 법을 제안하는 제도예요.

❹ 오늘날 대부분의 국가에서 채택하고 있는 방식으로 투표를 통해 이루어지는 민주주의 방식이에요.

❺ 회의에서 심의하고 토의할 안건이에요.

세로 열쇠

❶ 지역 주민들이 선거로 뽑은 의원들이 일을 하는 곳이에요.

❷ 왕이나 군주가 다스리는 국가 제도예요.

❸ 법률을 만드는 사람이에요.

❹ 선거로 선출한 공무원이 제대로 일을 하지 못하면 다시 선거를 통해 끌어내리는 것을 말해요.

❺ 토의하거나 조사해야 할 사실이에요

나는 준비된 지방 의원!

여러분은 지방 의원이 되기 위해 지방선거에 출마했어요. 선거에서 당선되기 위해서는 지역 주민에게 공감을 줄 수 있는 좋은 정책을 만들어야 해요. 그러려면 그 지역의 특성이 무엇인지, 문제점이 무엇인지 잘 알아야 해요. 여기에 여러분이 출마하려는 지역이 있어요. 이 지역들의 특성을 잘 생각해서 정책을 만들고, 주민의 마음을 사로잡는 멋진 연설문을 작성해 보세요.

지역 1 이곳은 새로 조성된 신도시예요. 아파트가 즐비한 지역이지요. 인구가 많고 근처에 초등학교도 3개나 있어요. 병원, 마트 등의 시설이 잘 갖추어져 있지만 아직 서점이 없어요.

정책

1. 도서관 건립
2. 예산안에 도서관 건립 비용 책정
3. 도서관이 건립될 때까지 구청 청사 안에 임시 도서관 설치 및 도서 구입 예산 편성

연설문

저는 구의원에 출마한 김민수 후보입니다. 우리 구 신도시동에는 여러 편의 시설이 갖추어져 있지만 아쉽게도 서점이 없어서 불편을 호소하는 주민이 많습니다. 그런데 도서관 건립 계획도 아직 갖추어져 있지 않아서 더 불편한 것으로 생각됩니다. 학생들이 많은 신도시동에 무엇보다 시급한 것은 도서관이라고 생각합니다. 주민 누구나 편리하게 이용할 수 있는 도서관을 건립하는 게 저의 첫 번째 공약입니다. 제가 구의원이 되면 도서관 건립 비용을 예산안에 책정하겠습니다. 그리고 도서관이 건립될 때까지 구청 청사 안에 임시 도서관을 운영하겠습니다. 주민들이 원하는 도서를 비치해서 여러분이 편리하게 이용할 수 있도록 하겠습니다.

지역 2 이곳은 조용한 시골이에요. 인구도 적고 주민들 대부분은 농사를 짓고 있어요. 그런데 교통이 무척 불편해요. 마을 사람들이 읍내로 나가려면 버스를 타야하는데 버스가 자주 오지 않아요.

정책

연설문

지역 3 이곳은 공업 도시에요. 인구도 많고 건물도 많아요. 그런데 이 도시에는 큰 강이 흐르고 있어요. 예전에는 맑고 아름다운 강물이 흘렀는데, 장이 생기면서 강물이 많이 더러워졌어요. 또 공해 때문에 공기도 좋지 않아요.

정책

연설문

정답

8쪽
자신이 사는 곳을 쓰세요.

35쪽
나의 생각을 써보세요.

42쪽
1. 회기
2. 정례회
3. 안건

나는 지방 자치제와 의회 박사!

❶ O X 퀴즈를 풀어 보세요. 아래 설명을 잘 읽고 맞는 것에는 O, 틀린 것에는 X를 하세요.
1) O
2) X
3) O
4) X
5) X
6) O

❷ 다음 중 지방 의회가 하는 일이 아닌 것은 무엇인가요?
③

❸ 아래 유물 사진을 보고 이름과 맞게 연결해 보세요. 아래 문제를 잘 읽고 보기에서 알맞은 답을 골라 보세요.
1) 국민발안제도
2) 아테네
3) 지방 의회
4) 공청회
5) 정례회

❹ 선거 절차를 알아맞혀 보세요.

(④) (②) (①)

(⑤) (③)

❺ 다수결이 항상 옳을까요? 만약 세상의 모든 일을 다수결로 결정한다면 어떻게 될까요? 다수결에 대한 나의 생각을 써 보세요.
내 생각을 써 보세요.

❻ 십자말풀이를 해 보세요.

				❷중				
				앙				
				집		❺의	❺안	
			❶지	권			건	
❶지	방	자	치	제	도			
	의			도				
❷회	기			❸국	민	발	안	제
				회				
❹간	접	민	주	❹주	의			
				민	원			
				소				
				환				
				제				

56

사진 및 그림

초등학교 교과서와 관련된 학년별 현장 체험학습 추천 장소

1학년 1학기 (21곳)	1학년 2학기 (18곳)	2학년 1학기 (21곳)	2학년 2학기 (25곳)	3학년 1학기 (31곳)	3학년 2학기 (37곳)
철도박물관	농촌 체험	소방서와 경찰서	소방서와 경찰서	경희대자연사박물관	IT월드(과천정보나라)
소방서와 경찰서	광릉	서울대공원 동물원	서울대공원 동물원	광릉수목원	강원도
시민안전체험관	홍릉 산림과학관	농촌 체험	강릉단오제	국립민속박물관	경희대자연사박물관
천마산	소방서와 경찰서	천마산	천마산	국립서울과학관	광릉수목원
서울대공원 동물원	월드컵공원	남산골 한옥마을	월드컵공원	국립중앙박물관	국립경주박물관
농촌 체험	시민안전체험관	한국민속촌	남산골 한옥마을	기상청	국립고궁박물관
코엑스 아쿠아리움	서울대공원 동물원	국립서울과학관	한국민속촌	서대문자연사박물관	국립국악박물관
선유도공원	우포늪	서울숲	농촌 체험	선유도공원	국립부여박물관
양재천	철새	갯벌	서울숲	시장 체험	국립서울과학관
한강	코엑스 아쿠아리움	양재천	양재천	신문박물관	남산
에버랜드	짚풀생활사박물관	동굴	선유도공원	경상북도	남산골 한옥마을
서울숲	국악박물관	고성 공룡박물관	불국사와 석굴암	양재천	롯데월드민속박물관
갯벌	천문대	코엑스 아쿠아리움	국립중앙박물관	경기도	국립민속박물관
고성 공룡박물관	자연생태박물관	옹기민속박물관	국립민속박물관	이화여대자연사박물관	삼성어린이박물관
서대문자연사박물관	세종문화회관	기상청	전쟁기념관	전쟁기념관	서대문자연사박물관
옹기민속박물관	예술의 전당	시장 체험	판소리	천마산	선유도공원
어린이 교통공원	어린이대공원	에버랜드	DMZ	한강	소방서와 경찰서
어린이 도서관	서울놀이마당	경복궁	시장 체험	화폐금융박물관	시민안전체험관
서울대공원		강릉단오제	광릉	호림박물관	경상북도
남산자연공원		몽촌역사관	홍릉 산림과학관	홍릉 산림과학관	월드컵공원
삼성어린이박물관		국립현대미술관	국립현충원	우포늪	육군사관학교
			국립4·19묘지	소나무 극장	해군사관학교
			지구촌민속박물관	예지원	공군사관학교
			우정박물관	자운서원	철도박물관
			한국통신박물관	서울타워	이화여대자연사박물관
				국립중앙과학관	제주도
				엑스포과학공원	천마산
				올림픽공원	천문대
				전라남도	태백석탄박물관
				경상남도	판소리박물관
				허준박물관	한국민속촌
					임진각
					오두산 통일전망대
					한국천문연구원
					종이미술박물관
					짚풀생활사박물관
					토탈야외미술관

4학년 1학기 (34곳)	4학년 2학기 (56곳)	5학년 1학기 (35곳)	5학년 2학기 (51곳)	6학년 1학기 (36곳)	6학년 2학기 (39곳)
강화도	IT월드 (과천정보나라)	갯벌	IT월드 (과천정보나라)	경기도박물관	IT월드 (과천정보나라)
갯벌	강화도	광릉수목원	강원도	경복궁	KBS 방송국
경희대자연사박물관	경기도박물관	국립민속박물관	경기도박물관	덕수궁과 정동	경기도박물관
광릉수목원	경복궁 / 경상북도	국립중앙박물관	경복궁	경상북도	경복궁
국립서울과학관	경주역사유적지구	기상청	덕수궁과 정동	고성 공룡박물관	경희대자연사박물관
기상청	경희대자연사박물관	남산골 한옥마을	경상북도	국립민속박물관	광릉수목원
농촌 체험	고창, 화순, 강화 고인돌유적	농업박물관	경희대자연사박물관	국립서울과학관	국립민속박물관
서대문자연사박물관	전라북도	농촌 체험	고인쇄박물관	국립중앙박물관	국립중앙박물관
서대문형무소역사관	고성공룡박물관	서울국립과학관	충청도	농업박물관	국회의사당
서울역사박물관	충청도	서울대공원 동물원	광릉수목원	롯데월드민속박물관	기상청
소방서와 경찰서	국립경주박물관	서울숲	국립공주박물관	몽촌토성과 풍납토성	남산
수원화성	국립민속박물관	서울시청	국립경주박물관	민주화현장	남산골 한옥마을
시장 체험	국립부여박물관	서울역사박물관	국립고궁박물관	백범기념관	대법원
경상북도	국립서울과학관	시민안전체험관	국립민속박물관	서대문자연사박물관	대학로
양재천	국립중앙박물관	경상북도	국립서울과학관	서대문형무소 역사관	민주화현장
옹기민속박물관	국립국악박물관 / 남산	양재천	국립중앙박물관	서울역사박물관	백범기념관
월드컵공원	남산골 한옥마을	강원도	남산골 한옥마을	조선의 왕릉	아인스월드
철도박물관	농업박물관 / 대법원	월드컵공원	농업박물관	성균관	서대문자연사박물관
이화여대자연사박물관	대학로	유명산	롯데월드민속박물관	시민안전체험관	국립서울과학관
천마산	롯데월드민속박물관	제주도	충청도	경상북도	서울숲
천문대	몽촌토성과 풍납토성	짚풀생활사박물관	서대문자연사박물관	암사동 선사주거지	신문박물관
철새	불국사와 석굴암	천마산	성균관	운현궁과 인사동	양재천
홍릉 산림과학관	서대문자연사박물관	한강	세종대왕기념관	전쟁기념관	월드컵공원
화폐금융박물관	서울대공원 동물원	한국민속촌	수원화성	천문대	육군사관학교
선유도공원	서울숲	호림박물관	시민안전체험관	철새	이화여대자연사박물관
독립공원	서울역사박물관	홍릉 산림과학관	시장 체험 / 신문박물관	청계천	중남미박물관
탑골공원	조선의 왕릉	하회마을	경기도	짚풀생활사박물관	짚풀생활사박물관
신문박물관	세종대왕기념관	대법원	강원도	태백석탄박물관	창덕궁
서울시의회	수원화성	김치박물관	경상북도	해인사 고려대장경과 장경판전	천문대
선거관리위원회	승정원 일기 / 양재천	난지하수처리사업소	옹기민속박물관	호림박물관	우포늪
소양댐	옹기민속박물관	농촌, 어촌, 산촌 마을	운현궁과 인사동	유니세프 한국위원회	판소리박물관
서남하수처리사업소	월드컵공원	들꽃수목원	육군사관학교	무령왕릉	한강
중랑구재활용센터	육군사관학교	정보나라	이화여대자연사박물관	현충사	홍릉 산림과학관
중랑하수처리사업소	철도박물관	드림랜드	전라북도	덕포진교육박물관	화폐금융박물관
	이화여대자연사박물관	국립극장	전쟁박물관	서울대학교 의학박물관	훈민정음
	조선왕조실록 / 종묘		창경궁 / 천마산	상수허브랜드	상수도연구소
	종묘제례		천문대		한국자원공사
	창경궁 / 창덕궁		태백석탄박물관		동대문소방서
	천문대 / 청계천		한강		중앙119구조대
	태백석탄박물관		한국민속촌		
	판소리 / 한강		해인사 고려대장경과 장경판전		
	한국민속촌		화폐금융박물관		
	해인사 고려대장경과 장경판전		중남미문화원		
	호림박물관		첨성대		
	화폐금융박물관		절두산순교유적지		
	훈민정음		천도교 중앙대교장		
	온양민속박물관		한국에너지기술연구원		
	아인스월드		한국자수박물관		
			초전섬유퀼트박물관		